中国碑帖高清彩色精印解析本

赵孟頫三门记 仇锷墓志铭

张程 编

浙江古籍出版社

图书在版编目（CIP）数据

赵孟頫三门记　仇锷墓志铭 / 张程编. -- 杭州 : 浙
江古籍出版社, 2023.11
（中国碑帖高清彩色精印解析本）
ISBN 978-7-5540-2734-9

Ⅰ.①赵… Ⅱ.①张… Ⅲ.①楷书-书法 Ⅳ.
①J292.113.3

中国国家版本馆CIP数据核字（2023）第190821号

赵孟頫三门记　仇锷墓志铭

张程　编

出版发行	浙江古籍出版社	
	（杭州体育场路347号　电话：0571-85068292）	
网　　址	https://zjgj.zjcbcm.com	
责任编辑	张　莹	
责任校对	张顺洁	
封面设计	墨点字帖	
责任印务	楼浩凯	
照　　排	墨点字帖	
印　　刷	湖北金港彩印有限公司	
开　　本	889mm×1230mm　1/16	
印　　张	4.5	
字　　数	57千字	
版　　次	2023年11月第1版	
印　　次	2023年11月第1次印刷	
书　　号	ISBN 978-7-5540-2734-9	
定　　价	30.00元	

简　　介

　　赵孟頫（1254—1322），字子昂，号松雪道人，湖州（今属浙江）人。宋宗室后裔，宋亡隐居。元世祖时，以遗逸被召。历任集贤直学士、翰林学士承旨、荣禄大夫等职。死后追封魏国公，谥文敏，故又称赵集贤、赵承旨、赵文敏。《元史》卷一百七十二有传。

　　赵孟頫诗文书画俱佳，其书法宗"二王"，博取汉魏晋唐诸家，用功甚深，诸体皆擅，书风秀媚圆润，为楷书四大家之一。赵孟頫传世作品众多，楷书代表作有《玄妙观重修三门记》《胆巴碑》《湖州妙严寺记》《寿春堂记》等，行草书代表作有《前后赤壁赋》《洛神赋》《闲居赋》《归去来辞》等，小楷代表作有《道德经》《汲黯传》等。赵孟頫书法不仅名重当时，对后世书风也有很大影响。

　　《三门记》，全称《玄妙观重修三门记》，牟巘撰文，赵孟頫书并篆额。此作为纸本墨迹，纵35.8厘米，横283.8厘米，正文写在界格中，共63行，每行8字。现藏于日本东京国立博物馆。此作为赵孟頫楷书代表作之一，与赵孟頫其他楷书作品相比，此作用笔方整雄健，间有行书笔意，结构多取横扁之势，章法严谨匀称。明李日华认为此碑兼有李邕、徐浩、颜真卿之长，称其为"天下赵碑第一"。

　　《仇锷墓志铭》，赵孟頫撰文并书丹、篆额，书于元延祐六年（1319）。此作为纸本墨迹，共190行，满行6字，文中有数字残缺。现藏于日本阳明文库。此作为赵孟頫晚年力作，用笔老健，筋骨内含，与赵孟頫其他作品的秀美风格有所不同。

一、笔法解析

1. 起笔

《三门记》的起笔以顺锋为主、逆锋为辅。顺锋切入，多用方笔。以横画为例，顺锋纵向落笔，向右下按笔铺毫，调锋后向右行笔，中间稍细，两端稍重。逆锋起笔，多饱满含蓄。

看视频

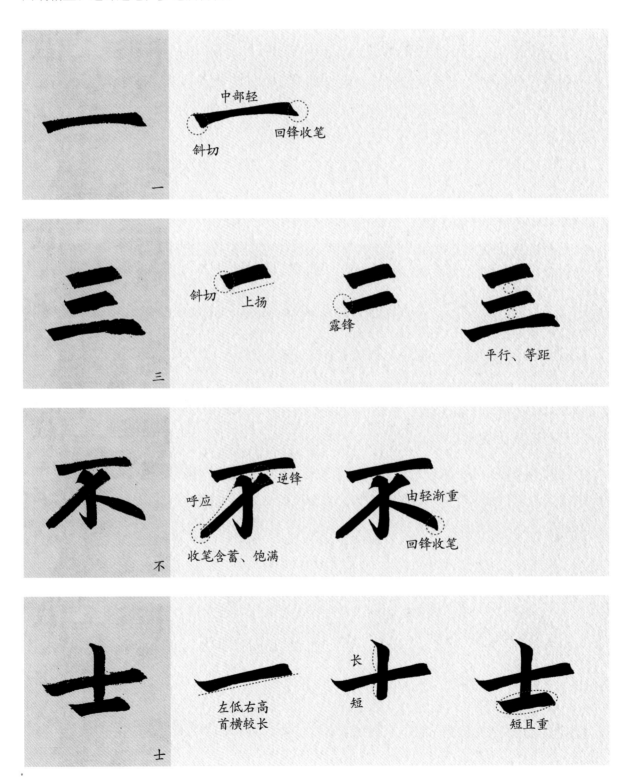

2. 行笔

《三门记》中的行笔以中锋为主，铺毫书写，行笔速度较匀，缓慢且沉稳，笔画饱满圆润，提按幅度较小。

看视频

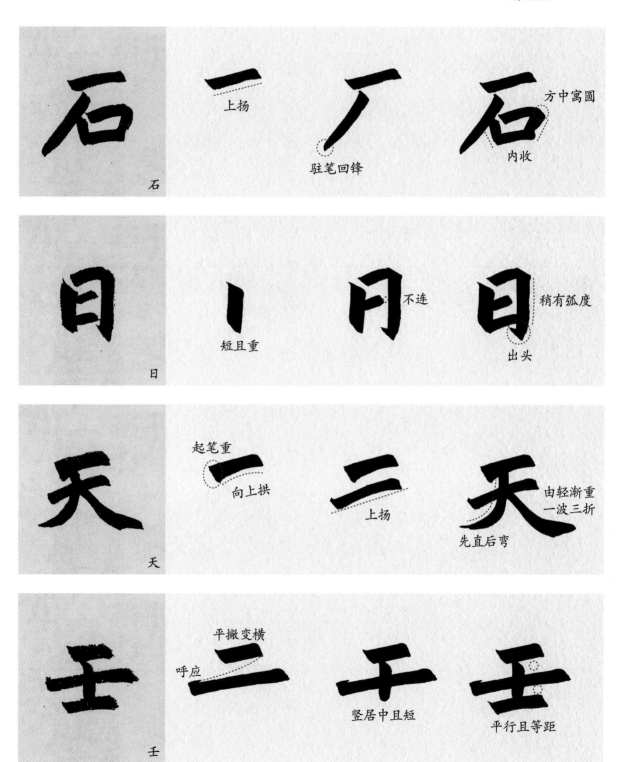

3. 收笔

《三门记》中的收笔较为含蓄，多藏锋往回收势，即使露锋也锋芒内敛，力在字中。

看视频

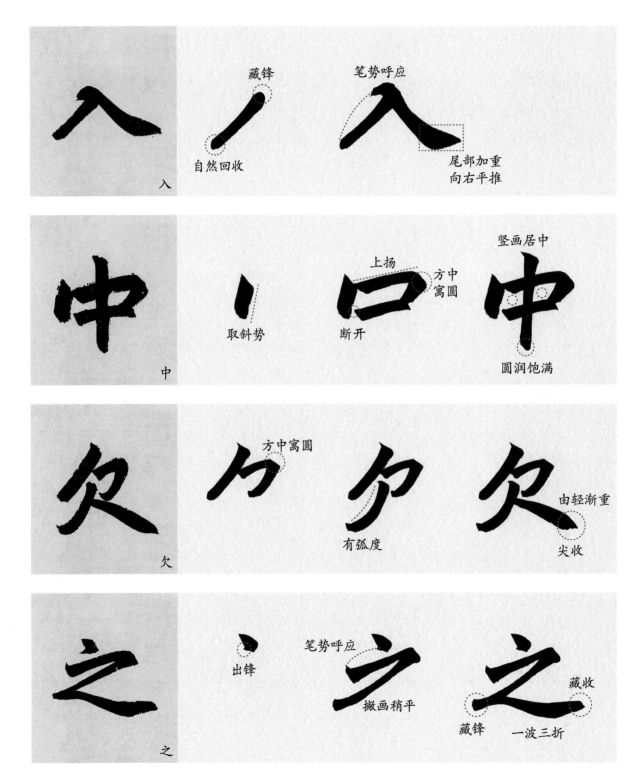

入

藏锋
自然回收
笔势呼应
尾部加重
向右平推

中

取斜势
上扬
断开
方中寓圆
竖画居中
圆润饱满

欠

方中寓圆
有弧度
由轻渐重
尖收

之

出锋
笔势呼应
撇画稍平
藏锋
一波三折
藏收

4. 牵丝连带

《三门记》虽为楷书,但多有行书笔意,笔势前后呼应,笔画上下衔接,时而相连,时而笔断意连。

看视频

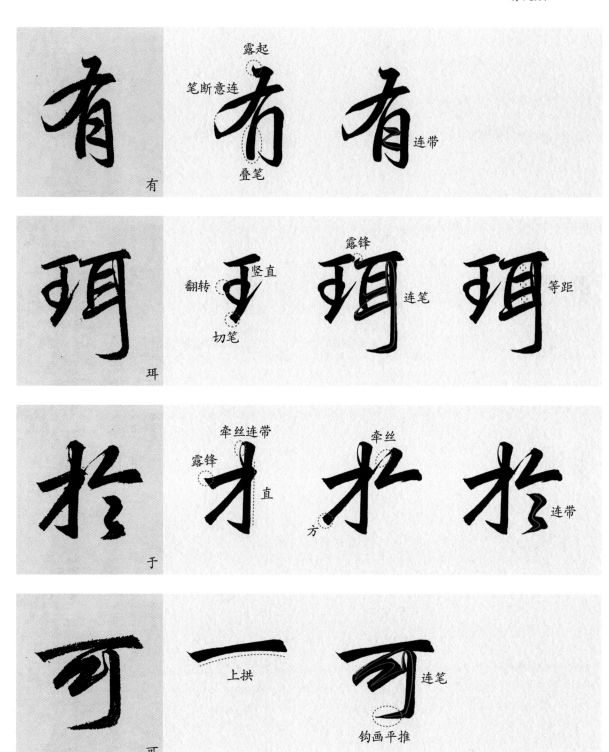

二、结构解析

1. 横向伸展

《三门记》中的字大多重心下压，字形以方扁为主，所以横向笔画较为伸展，纵向笔画多作收缩。

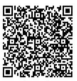

看视频

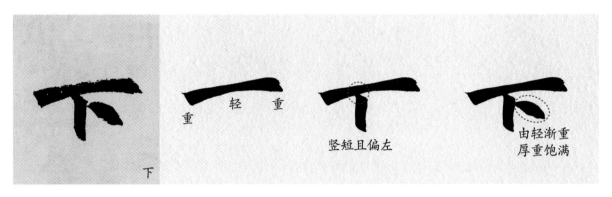

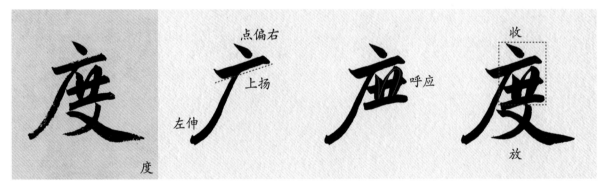

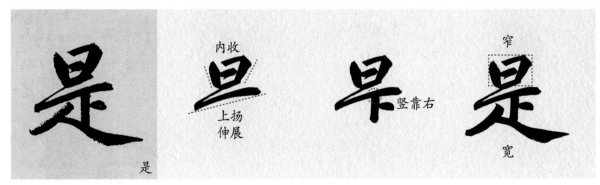

2. 平正对称

《三门记》的字形整体比较统一，结构以工稳为主，许多字形呈现出平正对称的特点。

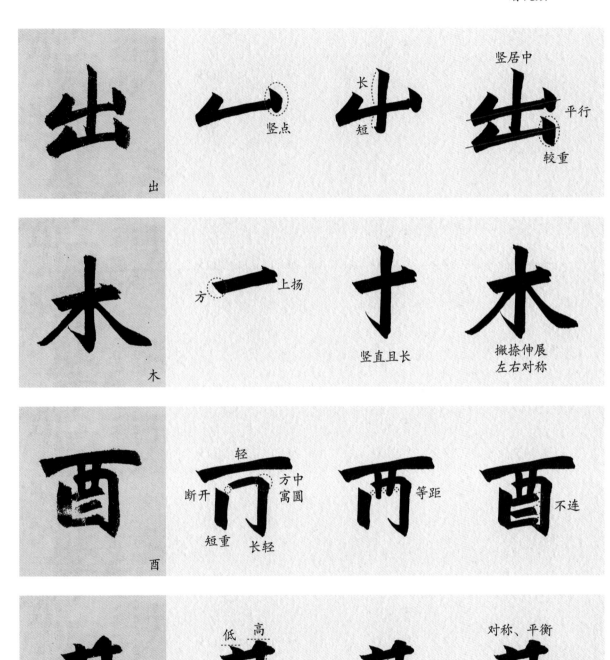

3. 疏密相间

《三门记》中的字疏密相间，疏可走马，密不透风。密实的笔画与空间的留白对比，呈现出较夸张的块面感与体积感。

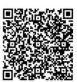

看视频

4. 兼用行草

《三门记》中不仅有行书笔意，还直接借用了一些行草书的写法，从而丰富了笔法、突出了字势变化。

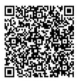

发　　连带　　上下连写　　左收右放

等　　连带　　连带　　竖短且偏右

临　　连笔书写　　有弧度　　连带

极　　方笔　　上扬　　笔势呼应　　一笔书写

9

三、章法与创作解析

赵孟頫传世书法作品众多，对后世影响极大。有些学习赵孟頫书法的爱好者因为取法偏颇，且不够深入，导致所写的赵体骨力不足，妩媚有余，这并非赵孟頫的过错。赵体的圆厚、流畅、严整、清雅，是医治浮躁、狂怪、刻板的良药，也是值得我们取法的重要对象。

赵孟頫《三门记》章法规整，正文配以乌丝栏界格，更显严谨而有法度。因为界格方正，字形也以方正为主，所以字距、行距大致相同。赵体楷书特有的行书笔意与乌丝栏界格形成对比，虽字字独立却气脉贯通，别有一番韵致。

书者创作的这幅四尺整张楷书中堂，内容是赵孟頫的《李氏种德斋诗》，书风以赵孟頫《三门记》的风格为基调。以赵体风格写赵孟頫的诗文，使作品内容与风格天然匹配，相得益彰。正文章法参考《三门记》，纵横成行，间距均匀，这也是楷书作品常见的布局形式。单字力求体现《三门记》宽厚、遒润的风格，字形多取横势，行笔不激不厉，字形大小自然，不作强烈对比，虽字字独立，但行气贯通。正文分两段书写，两段末行字数不等，形成了两块高低不等的留白，使章法疏朗有致，避免了作品布局过于匀稳。第二行出现两个"鳞"字，第二个"鳞"字用两点代替，这一用法多见于行草书，在赵体楷书中也较为常见。这样使作品局部块面更为透气，使章法更加灵动而富有变化。落款为赵孟頫风格的小行书，使作品整体书风保持协调一致；落款字形比正文略小，突出了与正文的主次关系。作品用印仅两枚，引首章与最后的姓名章相互呼应，显得简洁、素雅。用印章装饰作品，不宜过多，如印章数量有限，质量不高，则宁少毋多。作品纸张选用带界格的蜡染宣纸，与原作较为接近。形式上采用了当前较为多见的拼接样式，落款的位置用一条色宣拼接，这样不仅使作品色彩更为丰富，也增加了作品的层次感。拼接用色宜用相同色系，对比过于强烈会显得花哨、浮躁。

赵体楷书作品较多，风格同中有异，在创作时需要特别注意兼顾取法的专一性和多样性。对初学创作的朋友来说，可以首先追求作品取法明确、风格鲜明。有了一定的创作经验后，再尝试旁涉诸帖，在变化中寻求统一。

张程　楷书中堂　赵孟頫《李氏种德斋诗》

観

重

玄

妙

修三门記

天地闔辟。运乎鸿枢。而乾坤为之户。日月出入。经乎黄道。而卯酉为之门。是故建设

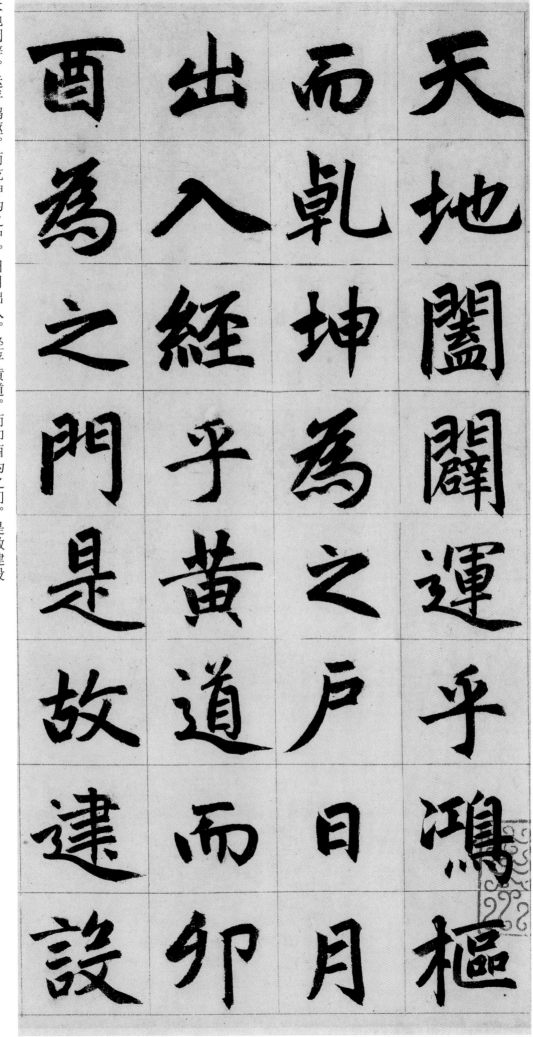

天地闔辟運乎鴻樞

而乾坤為之戶日月

出入經乎黃道而卯

酉為之門是故建設

琳宫摹宪玄象外则

周垣之联属灵星之

横陈内则重闼之划

开阊阖之仿佛非崇

赐额改矣广

严无以备制度非巨

严无以竦视瞻惟是

勾吴之邦玄妙之观

而三门甚陋。万目所观。譬之于人。神观不足。一身之内。强弱弗俾。非欠欤。观之徒严

而　觀　足　俾

三　辟　一　非

門　之　身　欠

甚　於　之　歟

陋　人　內　觀

萬　神　強　之

目　觀　弱　徒

所　不　弗　嚴

焕文。深念前功。是图是究。时则有夫人胡氏妙能。捐其簪珥。给其资用。爰壬辰之纪

焕 文 深 念 前 功 是 畕

是 究 時 則 有 夫 人 胡

氏 妙 能 捐 其 簪 珥 給

其 資 用 爰 壬 辰 之 紀

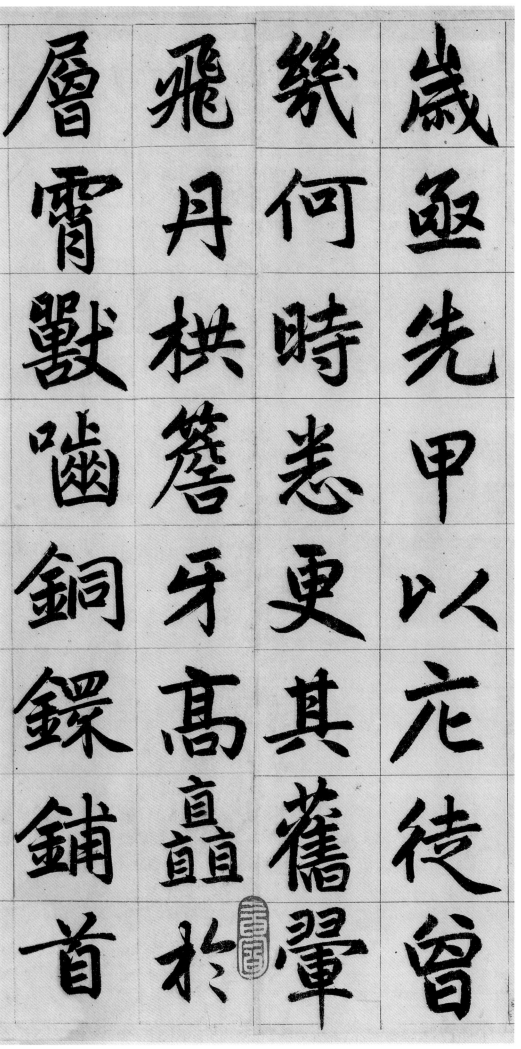

岁。亟先甲以庇徒。曾几何时。悉更其旧。翚飞丹栱。檐牙高矗于层霄。兽啮铜镮。铺首

18

輝煌于朝日。大庭中敞。峻殿周罗。可以树羽节。可以容鸾驭。可以陟三成之坛。通九

輝煌於朝日大庭中

敞峻殿周羅可以尌

羽節可以容鸞馭可

以陟三成之壇通九

關之奏可以鳴千石
之虡受百靈之朝氣
象偉然始與殿稱矣
於是吳興趙孟頫復

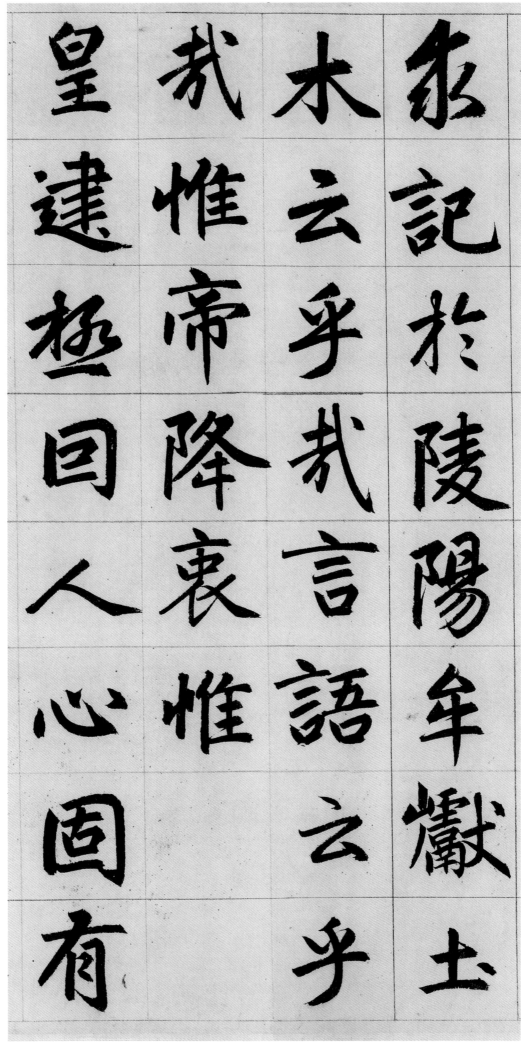

求记于陵阳牟巘。土木云乎哉。言语云乎哉。惟帝降衷。惟皇建极。因人心固有

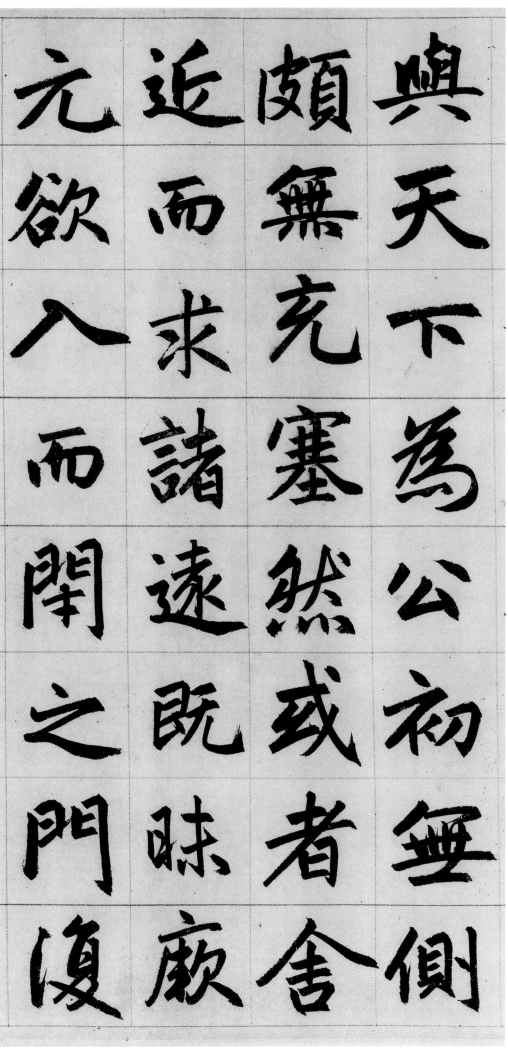

與天下為公初無側

頗無充塞然或者舍

近而求諸遠既昧厥

元欲入而閉之門復

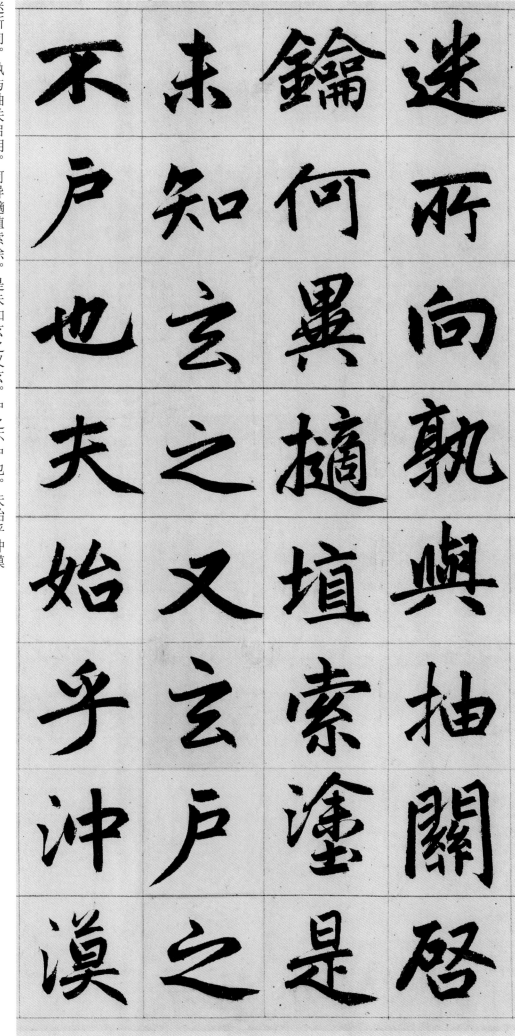

迷所向。孰与抽关启钥。何异擿埴索涂。是未知玄之又玄。户之不户也。夫始乎冲漠

者造化之樞紐極乎
高明者中庸之閫奧
蓋所謂會歸之極所
謂衆妙之門庸作銘

詩具刊樂石其詞曰

天之牖民道若大路

未有出入不由于戶

而彼昧者他岐是騖

诗。具刊乐石。其词曰。天之牖民。道若大路。未有出入。不由于户。而彼昧者。他岐是骛。

25

如面墙壁

惟弗瞩故

脱肩剖镭

孰发真悟

乃崇珍馆

乃延飙驭

闳闼洞启

端倪呈露

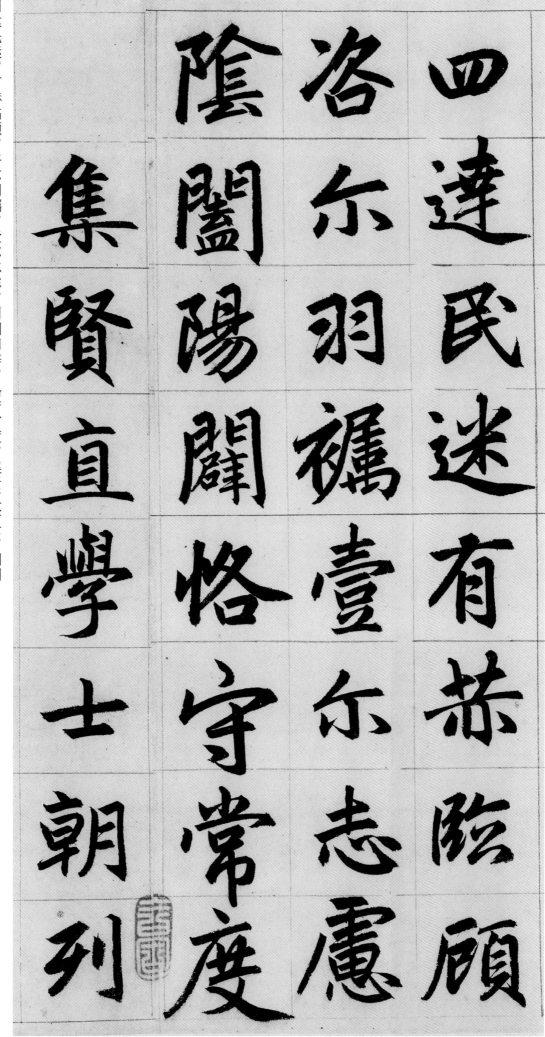

四达民迷。有赫临顾。洛尔羽禠。壹尔志虑。阴阖阳辟。恪守常度。集贤直学士。朝列

四達民迷有恭臨顧

洛尔羽禠壹尔志慮

陰闔陽闢恪守常度

集賢直學士朝列

大夫行江浙等處

儒學提舉吳興趙

孟頫書并篆額

有元故奉议大夫。福建闽海道肃政廉访使副仇公墓碑铭。有序。翰林学士承

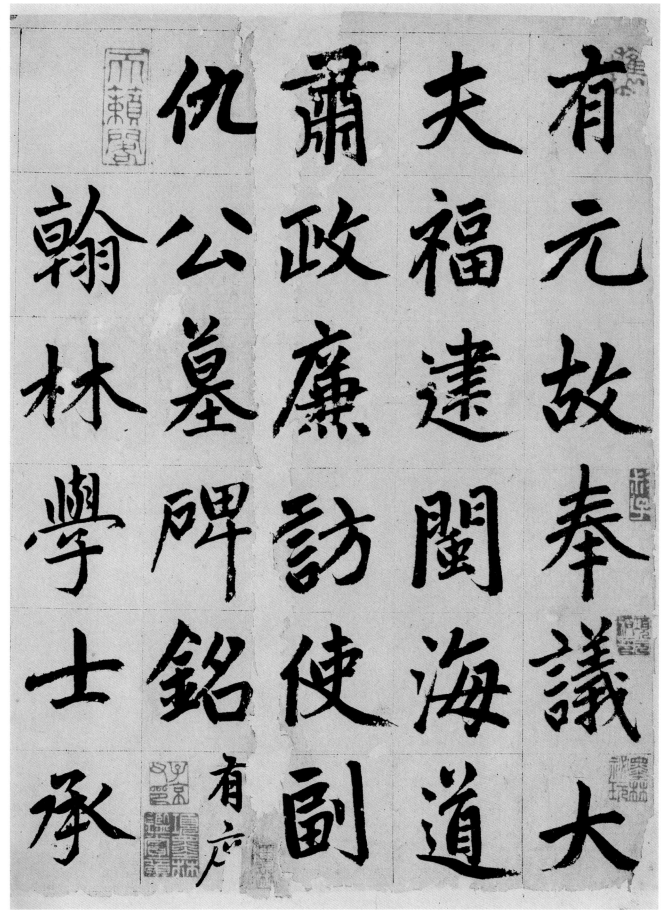

有元故奉议大
夫福建闽海道
萧政廉访使副
公墓碑铭有序
仇翰林学士承

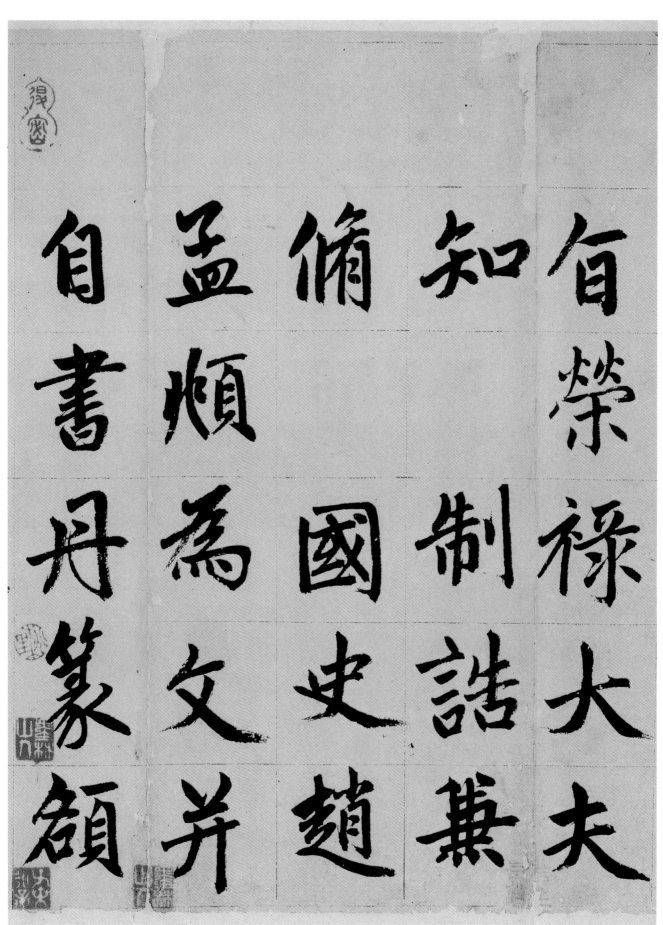

旨。荣禄大夫。知制诰兼修国史赵孟頫。为文并自书丹篆额。

自書丹篆額　孟頫爲文並　俯國史　知制誥兼　旨榮禄大夫

30

仇氏望陈留。谱云宋大夫牧之世。入金。有更朔平。临潢二县令者。讳辅。即家临

仇氏望陈留谱

云宋大夫牧之

世入金有更朔

平临潢二县令

者讳辅即家临

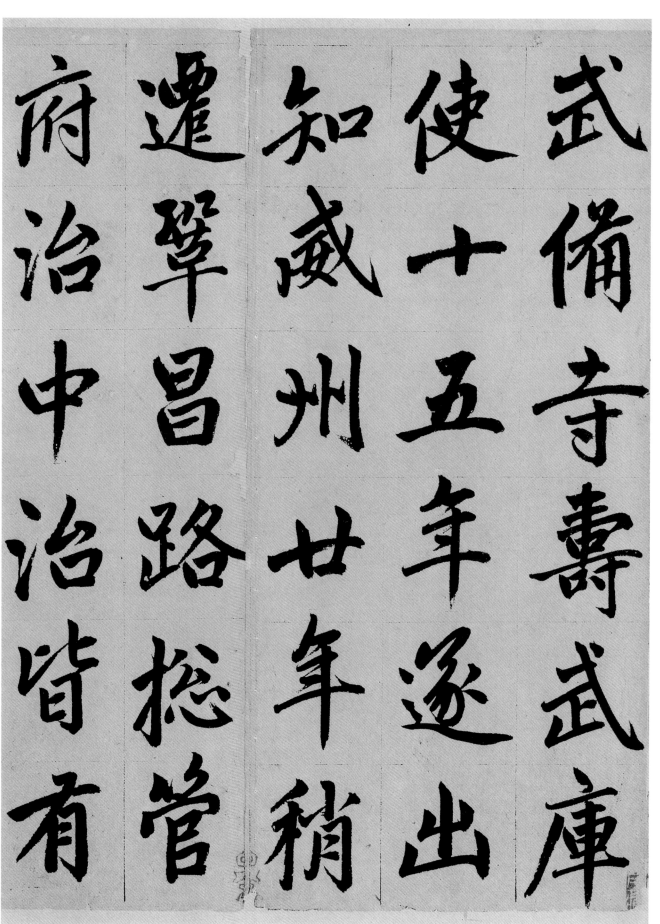

府治中治皆有 遷鞏昌路總管 知威州 使十五年廿年稍 武備寺壽武庫

府治中治皆有遷鞏昌路總管知威州使十五年廿年稍武備寺壽武庫

武备寺。寿武库使。十五年。遂出知威州。廿年。稍迁巩昌路总管府治中。治皆有

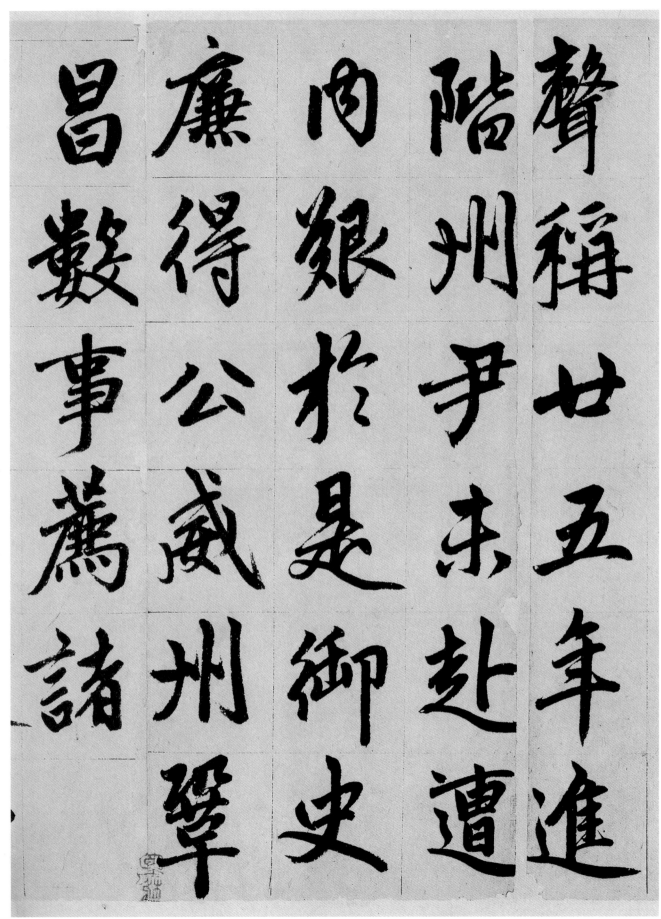

声称。廿五年。进阶州尹。未赴。遭内艰。于是御史廉得公威州。巩昌数事。荐诸

声称廿五年进阶州尹未赴遭内艰于是御史廉得公威州巩昌数事荐诸

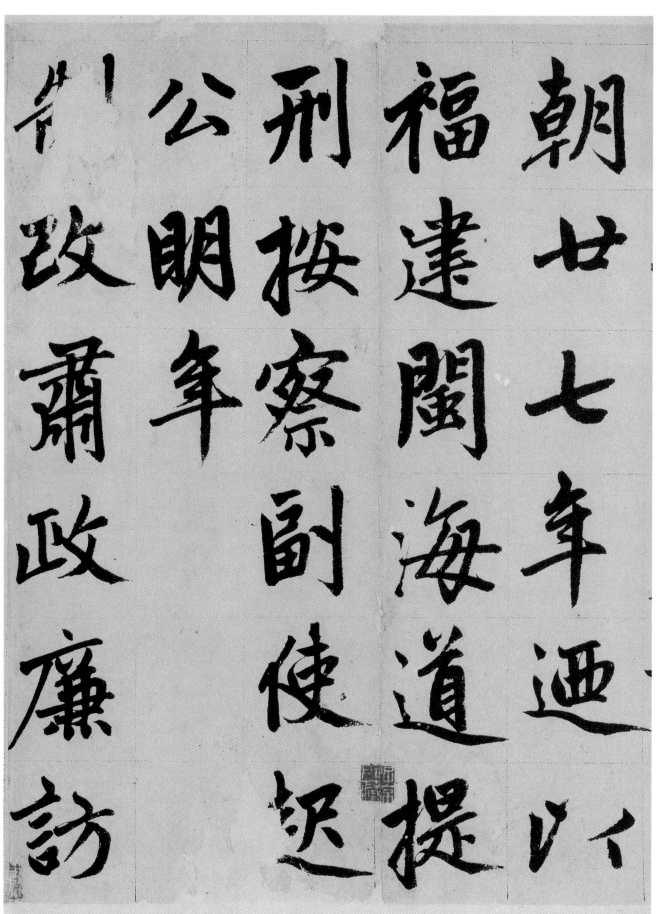

朝。廿七年。乃以福建闽海道提刑按察副使起公。明年。制改肃政廉访

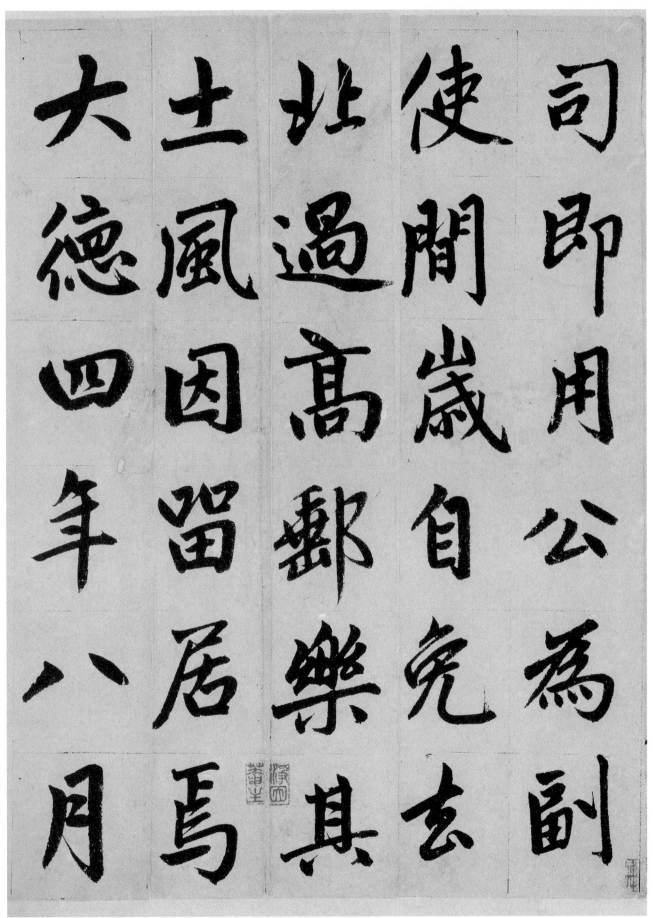

司即用公為副

使間歲自免去

北過高郵樂其

土風因留居

大德四年八月

司。即用公为副使。间岁。自免去。北过高邮。乐其土风。因留居焉。大德四年八月

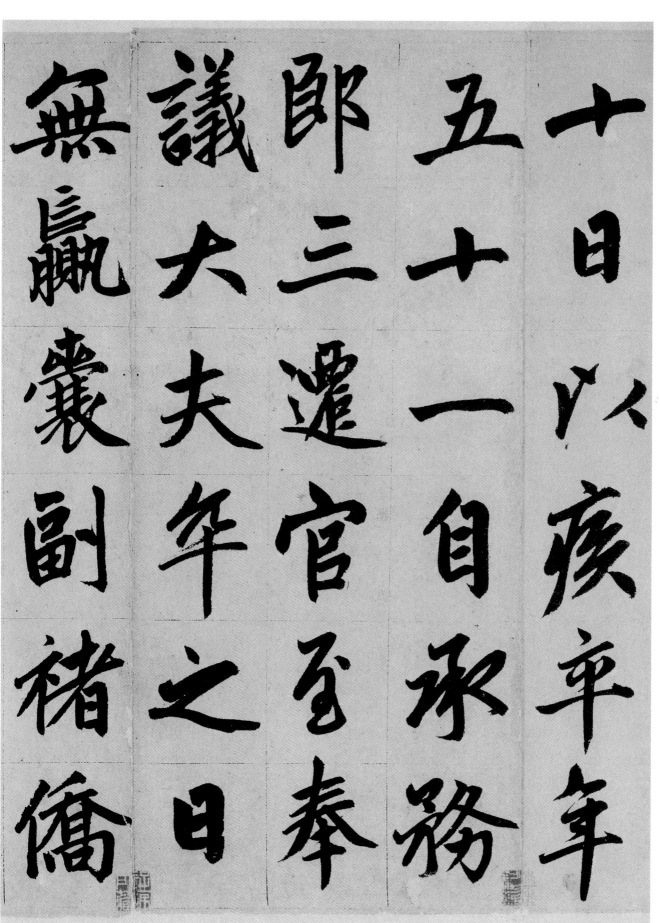

十日。以疾卒。年五十一。自承务郎三迁。官至奉议大夫。卒之日。无赢囊副褚。侨

家巷之舊聚
哭一辭曰善人
亡矣至大四年
其子治濟濬浩
迺克自力奉公

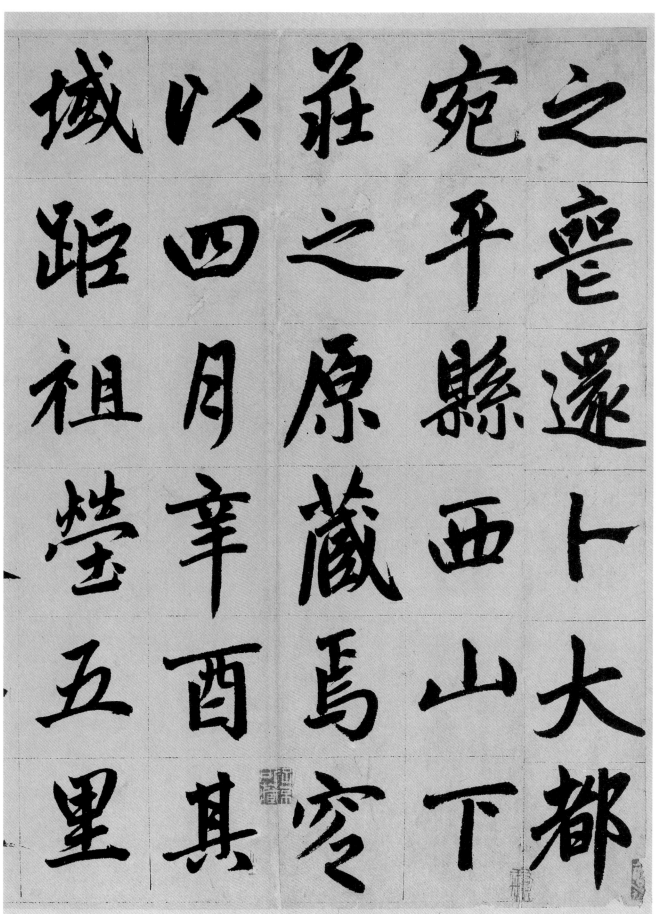

之丧还。卜大都宛平县西山下庄之原藏焉。窆以四月辛酉。其域距祖茔五里。

域以莊宛之
距四之平窆
祖月原縣還
塋辛藏西卜
五酉焉山大
里其窆下都

公性開疎與人

交底裏傾盡爲

政多本教化而

持身絲毫不敢

欺方少未仕見

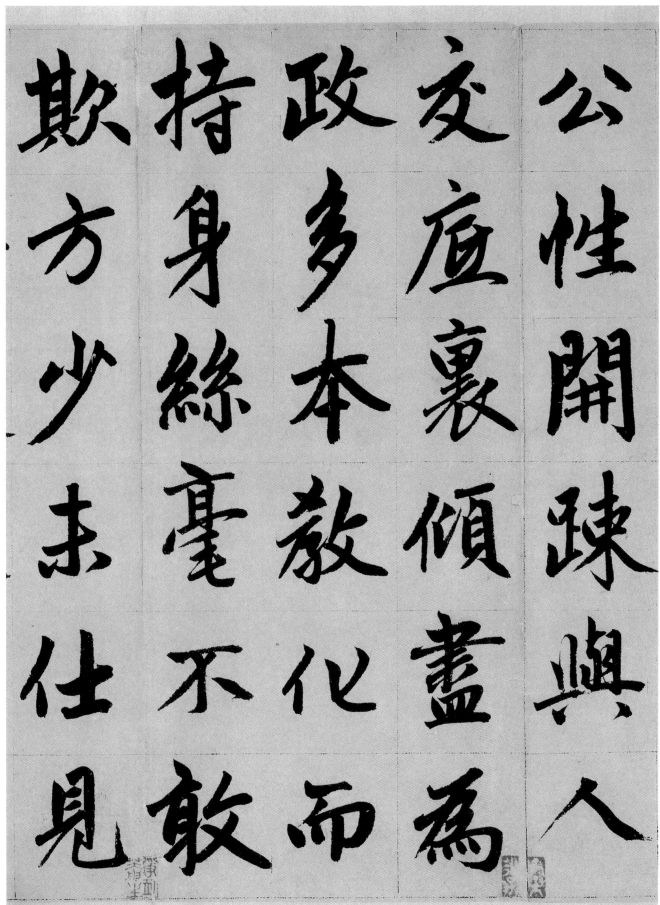

公性开疏。与人交。底里倾尽。为政多本教化。而持身丝毫不敢欺。方少未仕。见

白金遗道傍。初不顾。已而计曰。我幸见之。不则他人持去矣。即俯拾。俟有间。求

白 不 我 他 俯
金 顧 章 人 拾
遺 已 見 持 俟
道 而 之 去 有
偏 計 不 矣 閒
　 曰 則 即 求

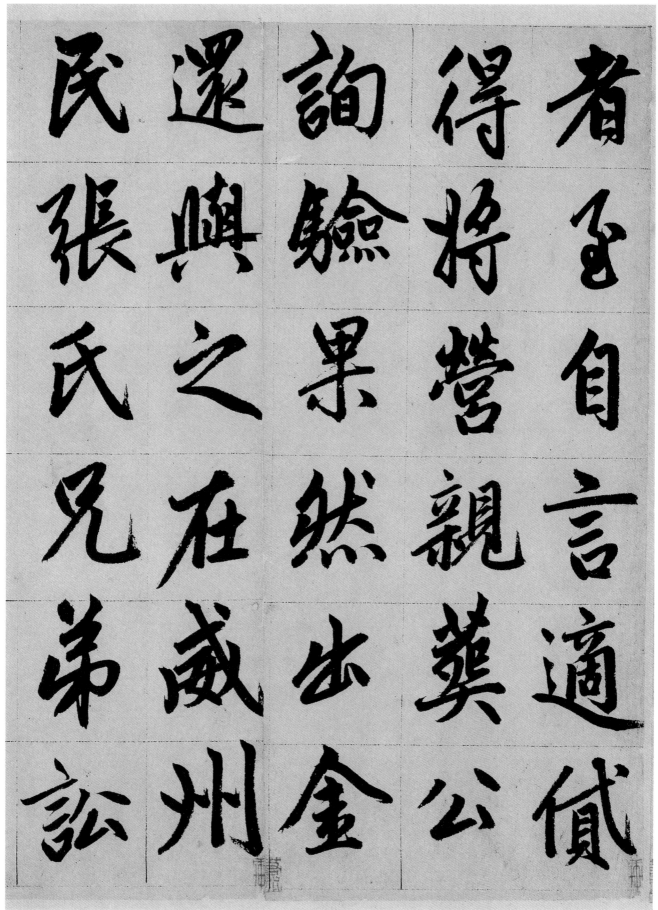

者至。自言适贷得。将营亲葬。公询验。果然。出金还与之。在威州。民张氏兄弟讼

者至自言適貸
得将營親葬公
詢驗果然出金
民還興之在威州
張氏兄弟讼

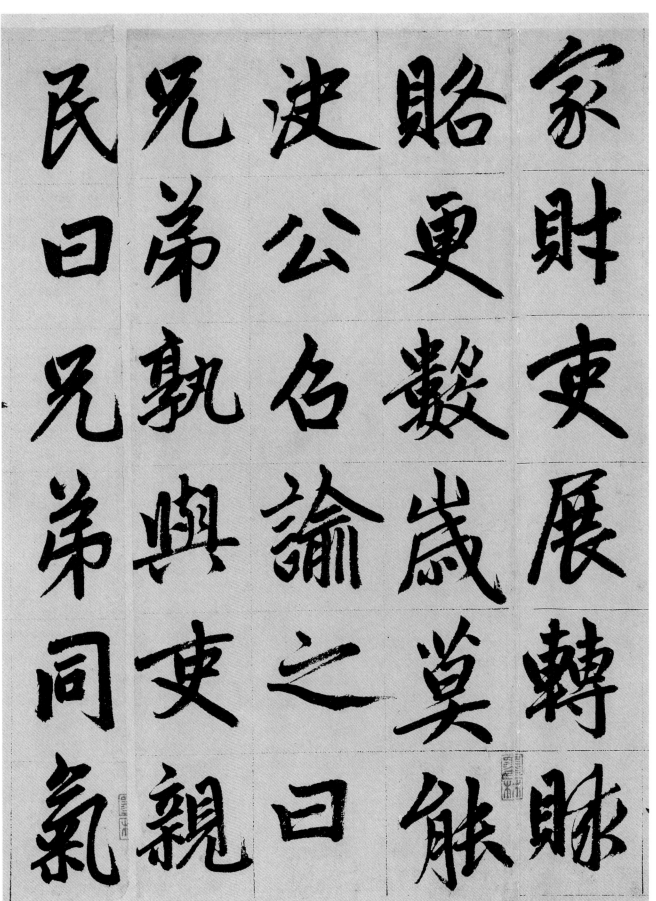

家财。吏展转赇赂。更数岁莫能决。公召谕之曰。兄弟孰与吏亲。民曰。兄弟同气。

吏涂人耳。公曰。弊同气以资涂人。汝何不知之甚。即大感悟。相抱持以哭。遂为

吏涂人耳公曰

弊同气以資涂

人汝何不知之

甚即大感悟相

抱持以哭遂為

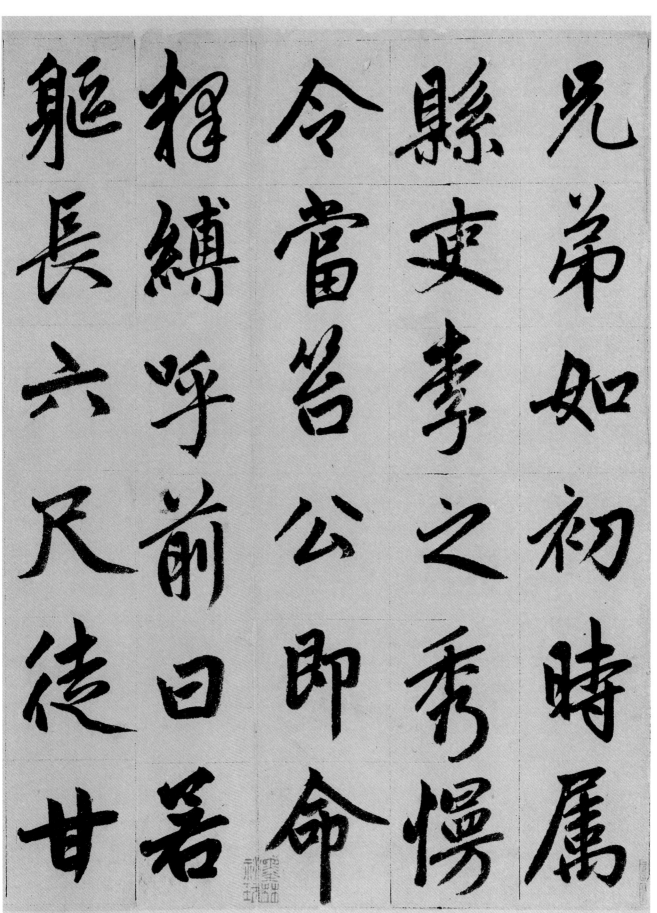

兄弟如初。时属县吏李之秀慢令当笞。公即命释缚。呼前曰。若躯长六尺。徒甘

躯長六尺徒甘

程縛呼前曰若

令當笞公即命

縣笞李之秀慢

兄弟如初時屬

箠楚间。不知有功业可指取耶。吾与若约三日。若不力。吾将重置于罚。后公出

笪楚閒不知有

功業可指取耶

吾与若約

三日

若不力吾將重

賓于罰後公出

45

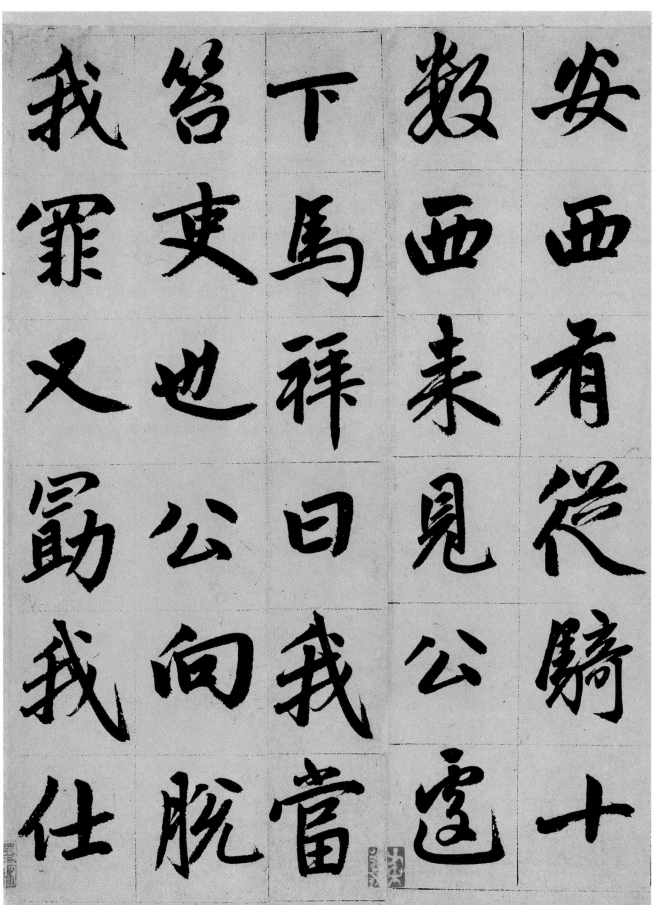

安西。有从骑十数西来见公。遽下马拜曰。我当笞吏也。公向脱我罪。又勖我仕。

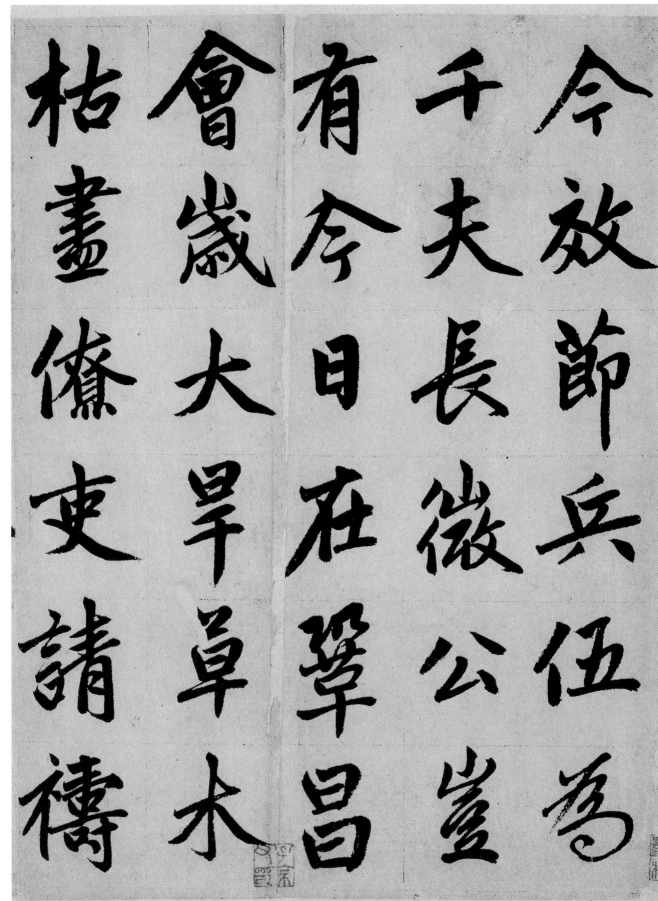

今效节兵伍。为千夫长。微公岂有今日。在巩昌。会岁大旱。草木枯尽。僚吏请祷。

今效節兵伍爲千夫長微公豈有今日在鞏昌會歲大旱草木枯盡僚吏請禱

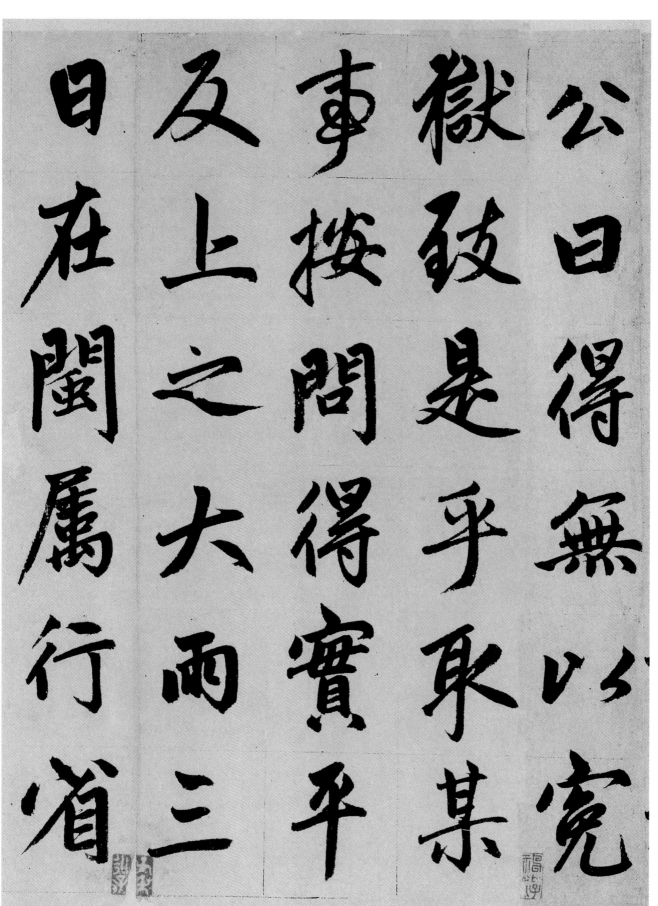

公曰。得无以冤狱致是乎。取某事按问得实。平反上之。大雨三日。在闽。属行省

48

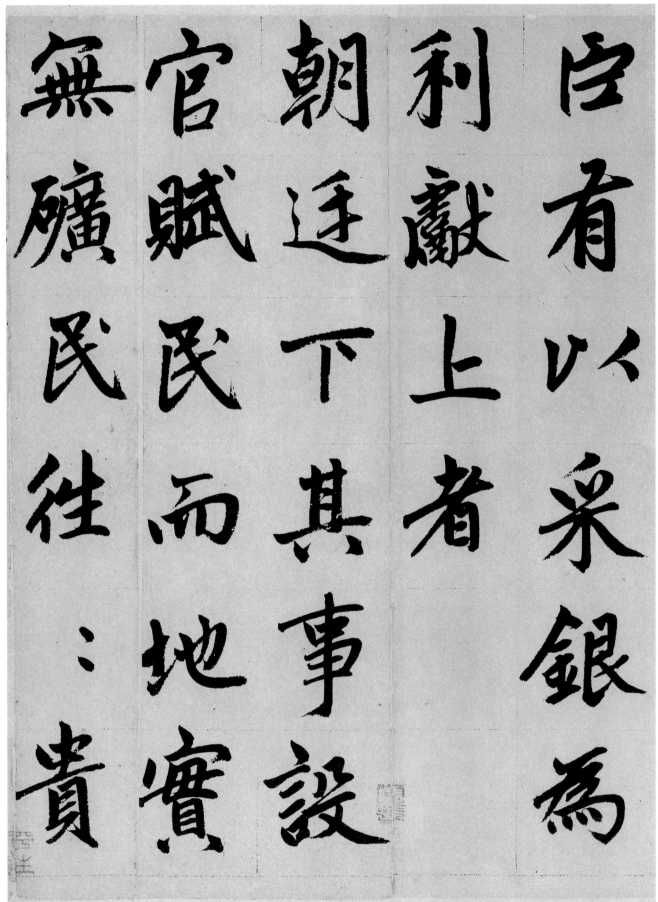

臣有以采銀為
利獻上者
朝廷下其事設
官賦民而地實
無礦民往
往貴

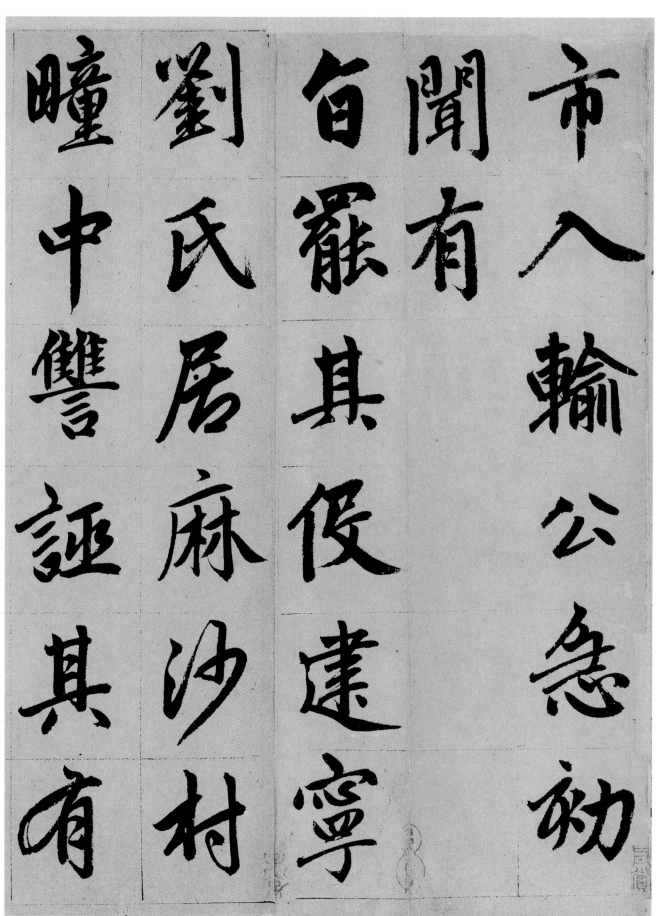

瞳中讐誣其有 劉氏居麻沙村 自罷其役建寧 聞有 市入輸公急劾

反状。州若县将织罗成狱。公因虑囚及之。喈曰。有是乎。即抵以法。公仕虽早。当

及状州若县将
织罗成狱公曰
应因及之喈曰
有是乎即抵以
法公仕虽早当

官之日。不多于闲放之时。故其施为注措。概逸不传。今掇其士大夫口道以熟

大夫口道以熟

不傳今掇其士

施為注措槩逸

閑放之時故其

官之日不多扵

者一二志焉。虽然。犹为试用者小耳。令充周而究极之。则古循吏不足多也。公

者一二志焉虽然犹为试用者令充周而则古循吏更不足多也公

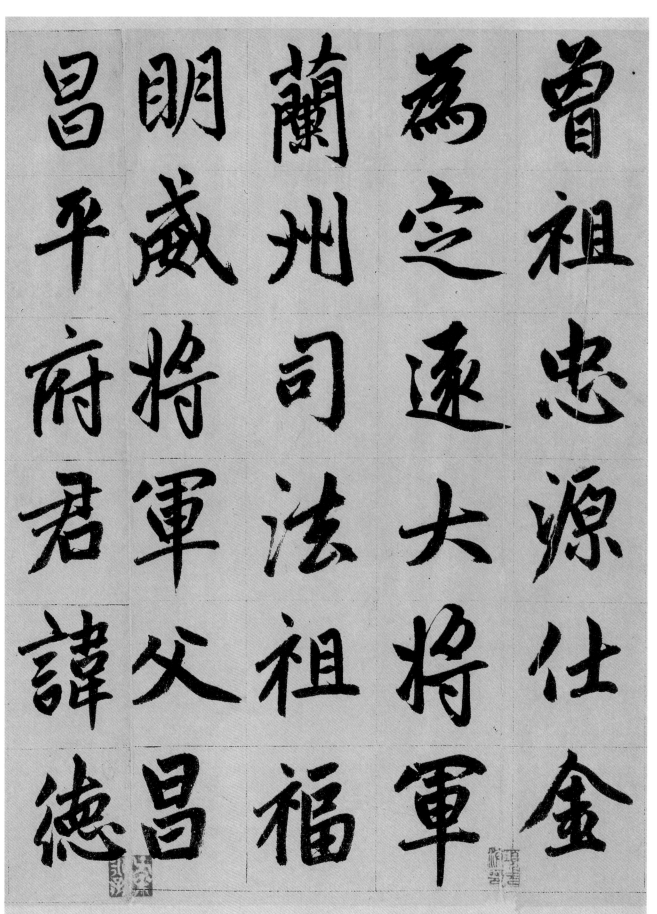

曾祖忠源仕金为定远大将军兰州司法祖福明威将军父昌平府君讳德

明。隐居教授。曰樊川处士者。府君自号也。以弟（瑞）锐升朝恩。赠奉直大夫。飞骑

奉直大夫飞骑

瑞锐升朝恩赠

君自号也以弟

樊川处士者府

明隐居教授曰

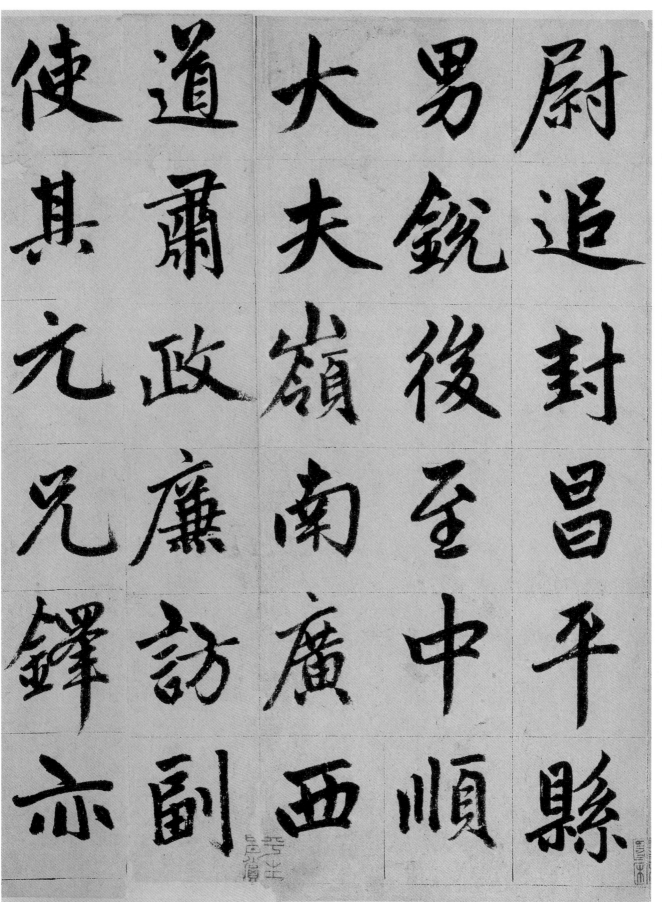

使其元兄鋒亦

道肅政廉訪副

大夫嶺南廣西

男銳後至中

尉追封昌平縣

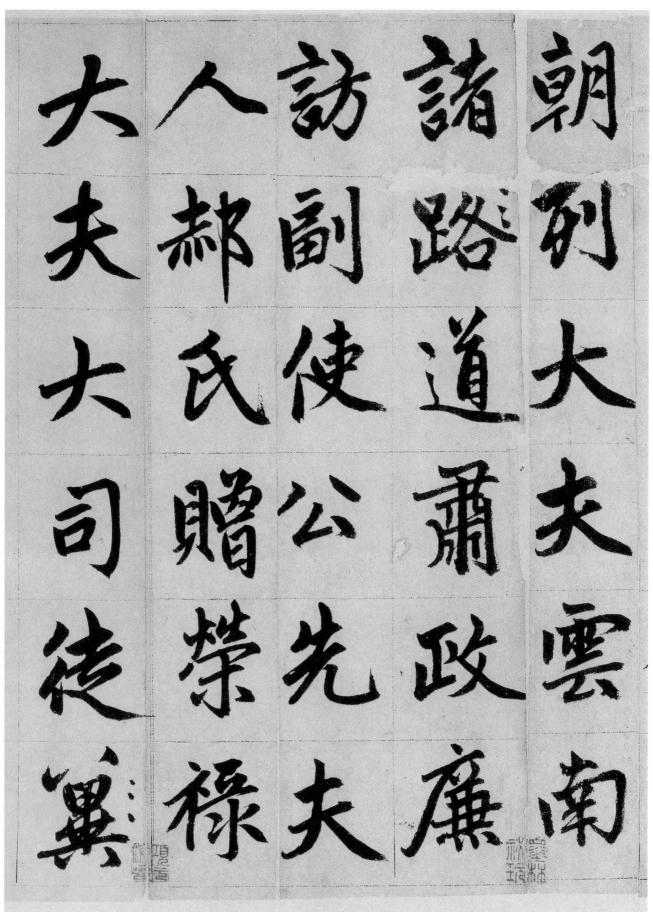

朝列大夫。云南诸（路）道肃政廉访副使。公先夫人郝氏。赠荣禄大夫。大司徒。（冀）

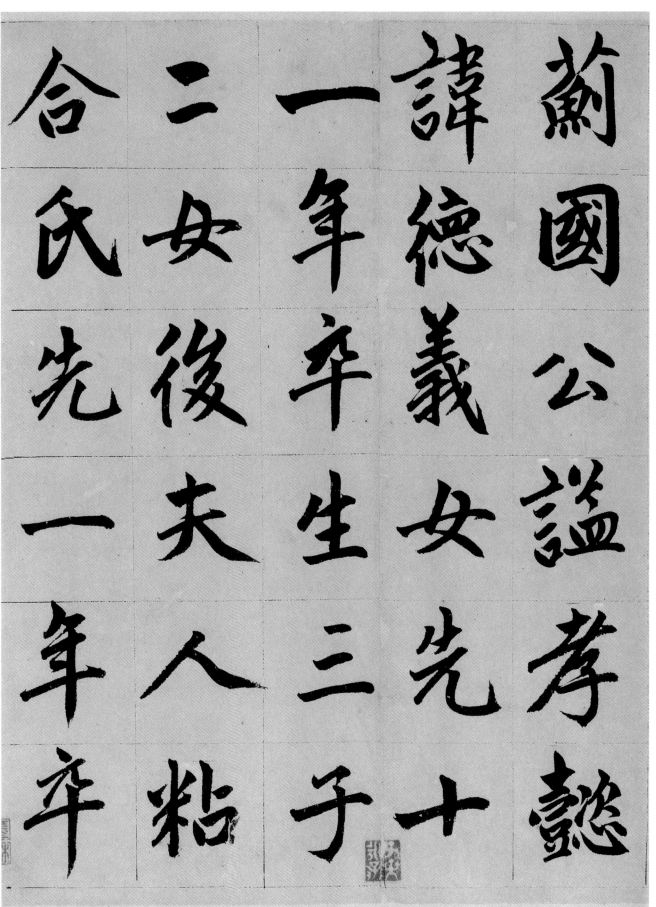

合二一諱蓟
氏女年德國
先後卒義公
一夫生女諡
年人三先孝
卒粘子十懿

生一子三女。其葬以二夫人祔。治。高邮府兴化县尉。济。从事郎。太常。太祝。浚。从

生一子三女其

羹以二夫人祔

治高邮府兴化

縣尉濟從事郎

太常太祝浚從

事郎。大都护府照磨官。浩。晋宁路闻喜县学教谕。婿曰程博。组锦局使。吴焘。御

錦局使吳壽御

諭壻曰程博組

路聞喜縣學教

照磨官浩晉寧

事郎大都護府

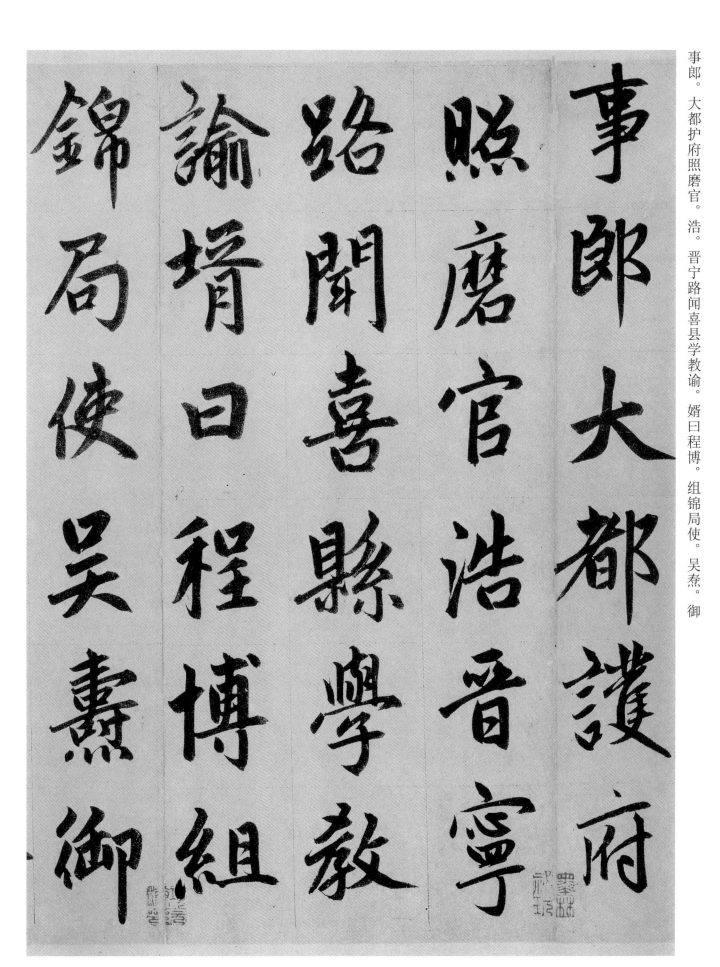

史臺掾。卢亘。翰林待制。承务郎。兼国史（院）院编修官。姚庸。承德郎。中书省捡挍。

史臺掾盧亘翰

林待制承務郎

薰國史院院編

惰官姚庸承德

郎中書省撿挍

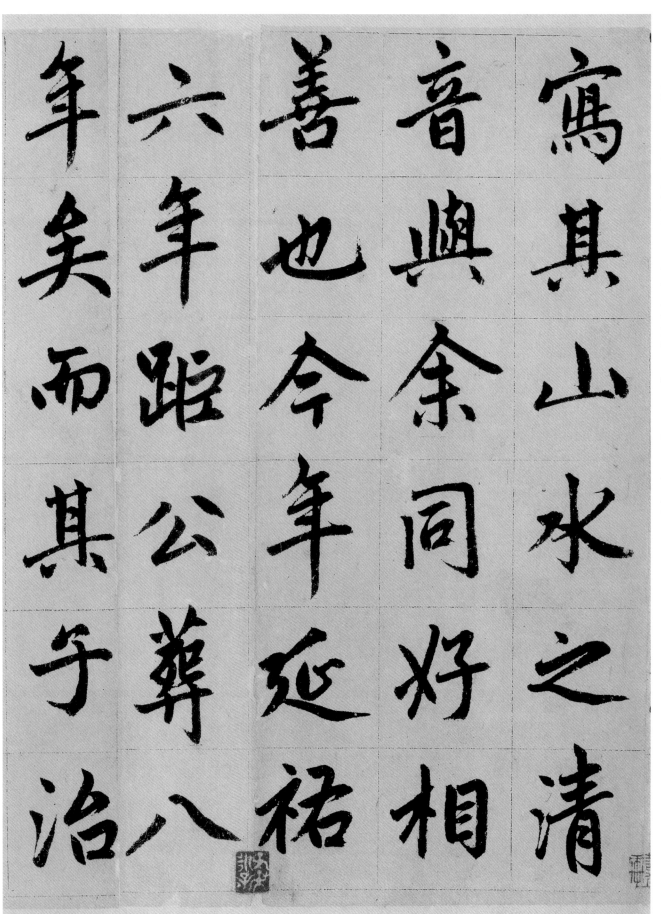

寫其山水之清
音與余同好相
善也今年延祐
六年距公葬八
年矣而其子治

写其山水之清音。与余同好相善也。今年延祐六年。距公葬八年矣。而其子治

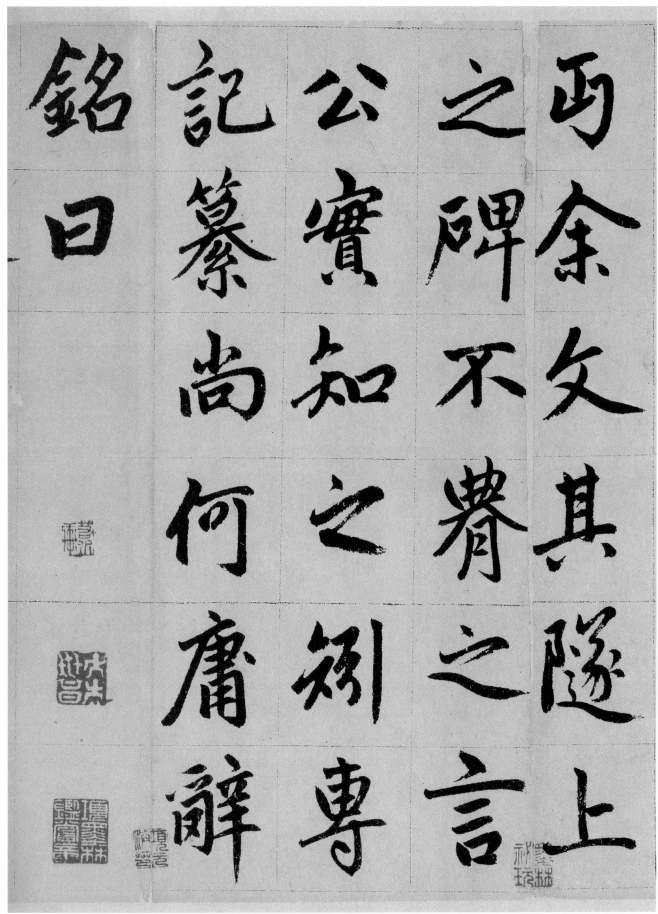

丙余文。其隧上之碑。不腆之言。公实知之。短专记篆。尚何庸辞。铭曰。

铭
曰

记
篆

公
实
知

尚
何

丙
余
文
其
隧
上

之
碑
不
腆
之
言

之
刻
专

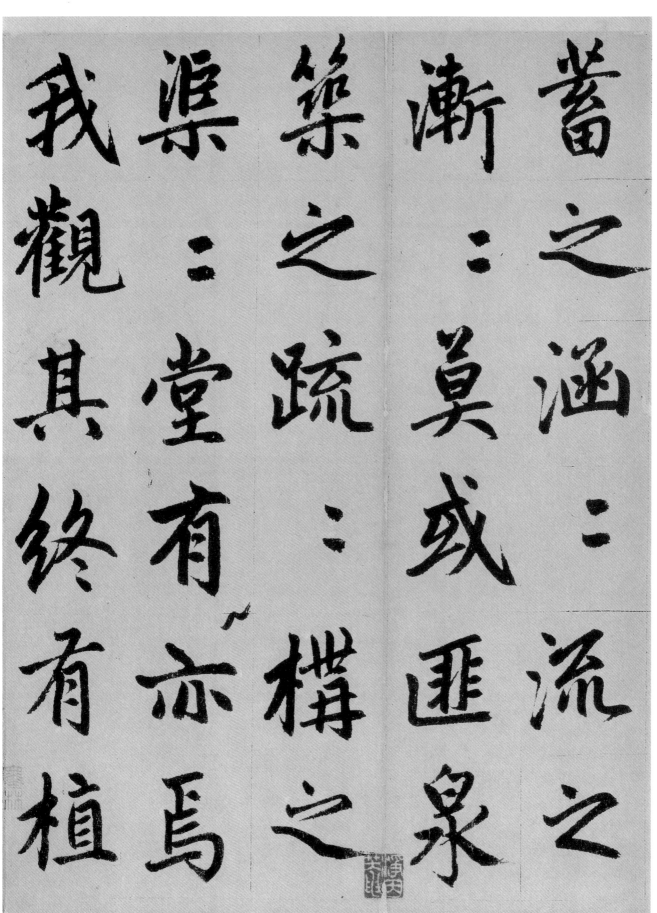

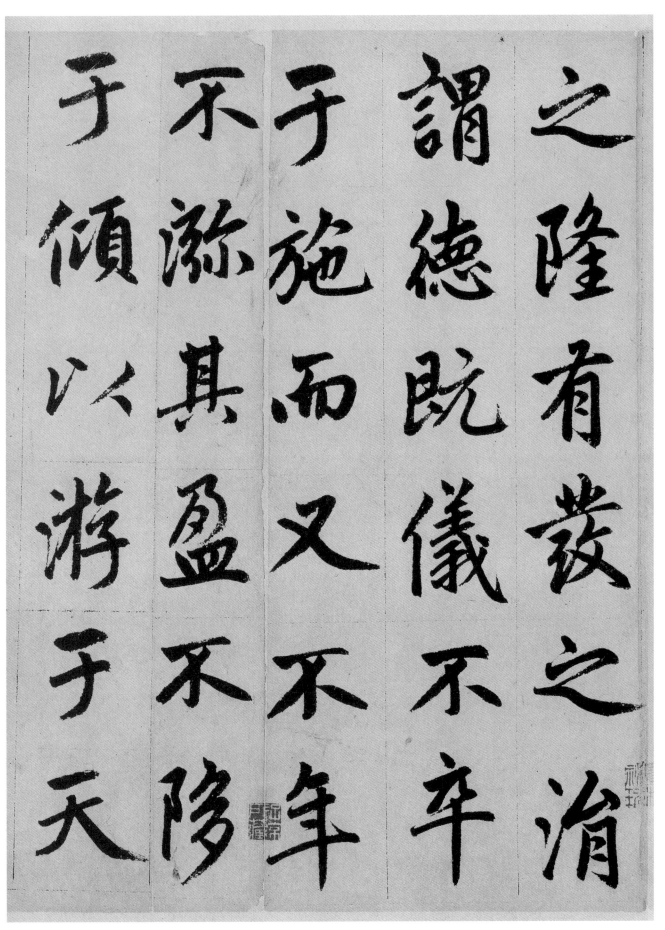

之隆。有发之涓。谓德既仪。不卒于施。而又不年。不淾其盈。不陊于倾。以游于天。

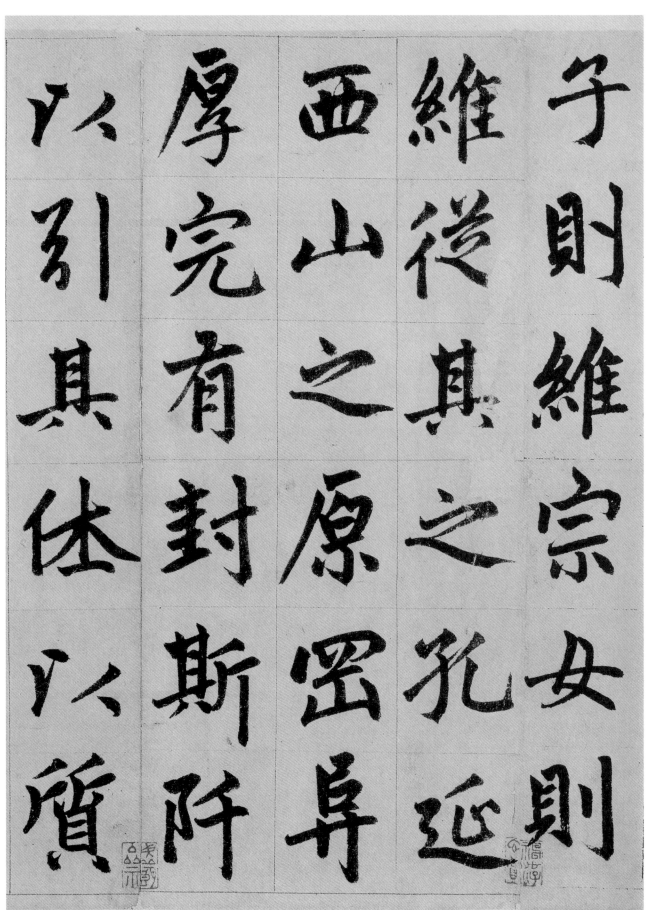

子則維宗女則維從其西山之原冈阜厚完有封斯阡以引其体以質

诸幽。尚考铭镌。延祐年月日建。

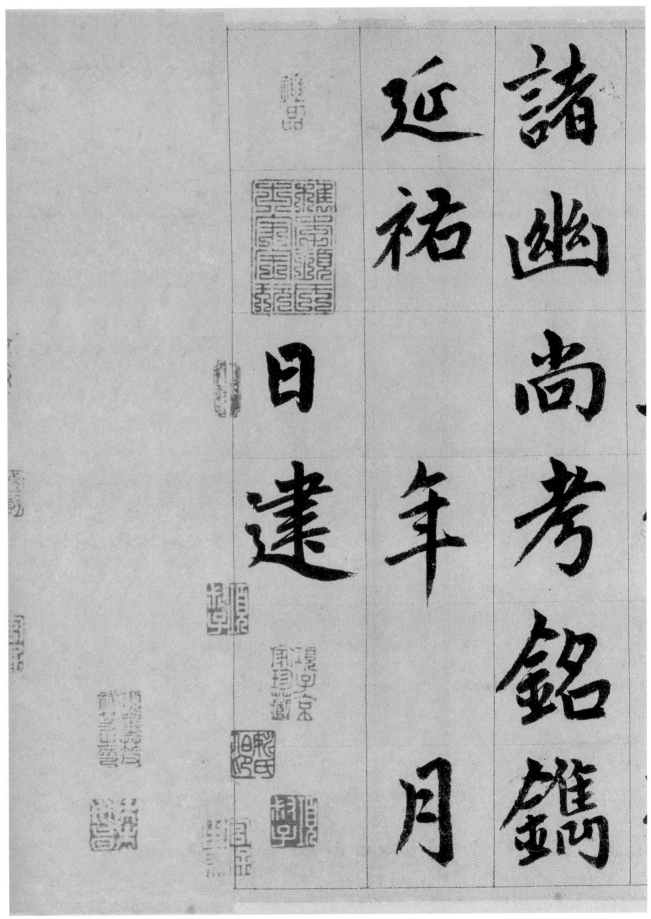

诸幽尚考铭镌延祐年月日建

橫陳內則重　開閭闇之彷　嚴無以備制

而賜勾￰
三顙吴之
門改之￰
甚关邦￰
陋廣玄￰